中国古代经典碑帖

褚遂良雁塔圣教序

主编 黄文新

天津出版传媒集团

天津人民美术出版社

图书在版编目（CIP）数据

褚遂良雁塔圣教序 / 黄文新主编. -- 天津 ： 天津
人民美术出版社，2023.12
　（中国古代经典碑帖）
ISBN 978-7-5729-0325-0

Ⅰ．①褚… Ⅱ．①黄… Ⅲ．①楷书－碑帖－中国－唐
代 Ⅳ．①J292.24

中国版本图书馆CIP数据核字（2022）第232854号

中国古代经典碑帖《褚遂良雁塔圣教序》
ZHONGGUO GUDAI JINGDIAN BEITIE CHU SUILIANG YANTA SHENGJIAOXU

出　版　人：杨惠东

责　任　编　辑：田殿卿

助　理　编　辑：边　帅　李宇桐

技　术　编　辑：何国起　姚德旺

封　面　题　字：唐永平

出　版　发　行：天津人民美术出版社

社　　　　址：天津市和平区马场道150号

邮　　　　编：300050

电　　　　话：(022) 58352900

网　　　　址：http://www.tjrm.cn

经　　　　销：全国新华书店

制　　　　版：天津市彩虹制版有限公司

印　　　　刷：鑫艺佳利（天津）印刷有限公司

开　　　　本：889mm×1194mm　1/16

印　　　　张：3.75

印　　　　数：1-5000

版　　　　次：2023年12月第1版

印　　　　次：2023年12月第1次印刷

定　　　　价：28.00元

前　言

中国书法艺术，历代名家层出不穷，风格各异，流派纷呈，或潇洒秀逸，或刚劲挺拔，或开拓奔放，或浑厚古朴。临帖，是我们所有学习书法人的共识，取古法之经典，悟先贤之神采。赵孟頫云：『学书在玩味古人法帖，悉知其用笔之意，乃可有益。』学习书法必须临帖，那么择帖就变得尤为重要。我们在择帖时，应尽量采用最接近真迹的优良版本。宋米芾《海岳名言》云：『石刻不可学，但自书使人刻之，已非己书也。故必须得真迹观之，乃得趣。』此话颇有道理。若能见到墨迹，便不必再用拓本。而时至今日，印刷技术的飞跃发展，让我们大开眼界，高清的数据采集，高规格的纸质印刷，很多的细节都做到了原汁原味，高清范本琳琅满目，做到了真正的『下真迹一等』。《中国古代经典碑帖》系列是一套精选的书法碑帖丛书，甄选了热度高、市场需求量大的品类，采用博物馆的高清扫描数据，最大限度地还原了碑帖的真实面貌，全书四色彩印，开本疏朗且价格平易，力求达到最好的艺术审美效果，希望为广大书法爱好者提供性价比高的学习资料。

《褚遂良雁塔圣教序》简介

《雁塔圣教序》亦称《慈恩寺圣教序》，是书法史上著名碑刻作品，唐代褚遂良的楷书代表作。唐高宗永徽四年（六五三）立石，凡二石，两块碑石分别镶嵌在大雁塔底层南门门洞两侧的两个砖龛之中，两碑碑额、碑文书写方向互相左右对称，两碑共一千四百六十三字。上碑为序碑，全称《大唐三藏圣教序》，位于塔底层南面券门西侧砖龛内，唐太宗李世民撰文，碑文二十一行，行四十二字，由右而左写刻；下碑为序记碑，全称《大唐皇帝述三藏圣教序记》，位于塔底层南面券门东侧砖龛内，唐高宗李治撰文，碑文二十行，行四十字，由左而右写刻。唐张怀瓘评此书云：『美女婵娟似不轻于罗绮，铅华绰约甚有余态。』清代秦文锦亦评曰：『褚登善书，貌如罗绮婵娟，神态铜柯铁干。此碑尤婉媚遒逸，波拂如游丝。能将转折微妙处一一传出，摩勒之精，为有唐各碑之冠。』

大唐三藏聖教序

太宗文皇帝製

蓋聞二儀有象，顯

覆載以含生，四時

無形潛寒暑以化
物是以窺天鑒地
庸愚皆識其端明
陰洞陽賢哲罕窮

无形，潜寒暑以化物。是以窥天鉴地，庸愚皆识其端；明阴洞阳，贤哲罕穷

2

其數。然而天地苞乎陰陽而易識者，以其有象也；陰陽處乎天地而難窮

其
數
然
而
天
地
苞

以
其
有
象
也
陰
陽

乎
陰
陽
而
易
識
者

其
數
然
而
天
地
苞

憂
乎
天
地
而
難
窮

者人以其無
形也故知
象顯可徵雖愚
不惑形潛莫覩
在智猶迷況乎
佛道

者，以其无形也。故知象显可征，虽愚不惑，形潜莫睹，在智犹迷。况乎佛道

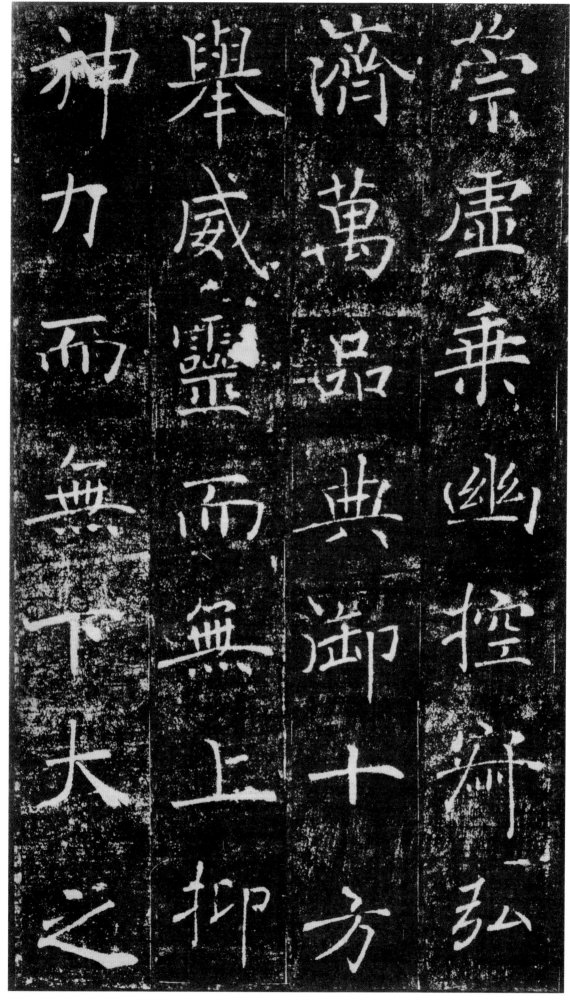

崇虚，乘幽控寂，弘济万品，典御十方。举威灵而无上，抑神力而无下。大之

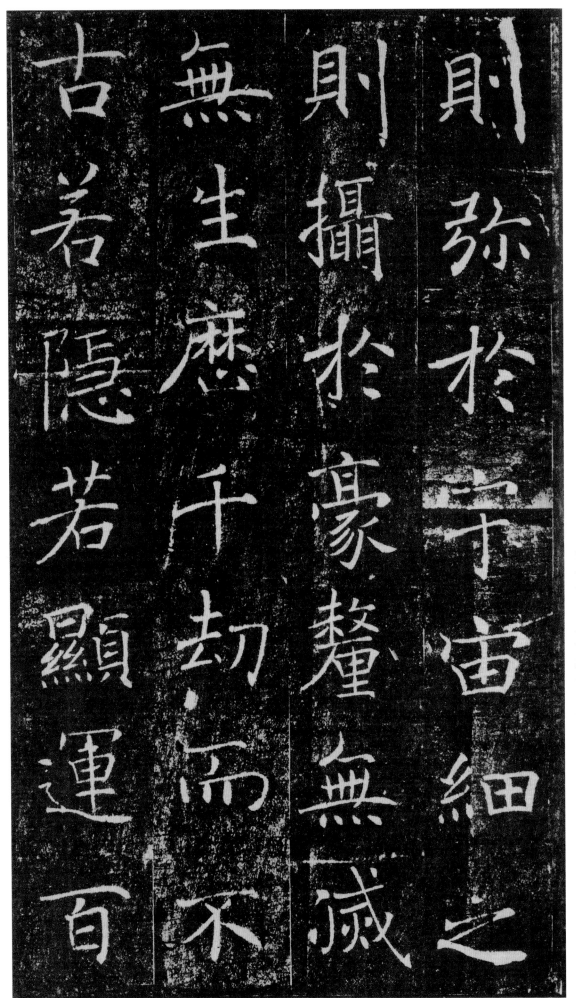

則弥於宇宙，細之則攝於豪釐。無滅無生，歷千劫而不古；若隱若顯，運百

福而長今。妙道凝玄，

遵之莫知其際；法流湛寂，

挹之莫測其源。故知蠢蠢

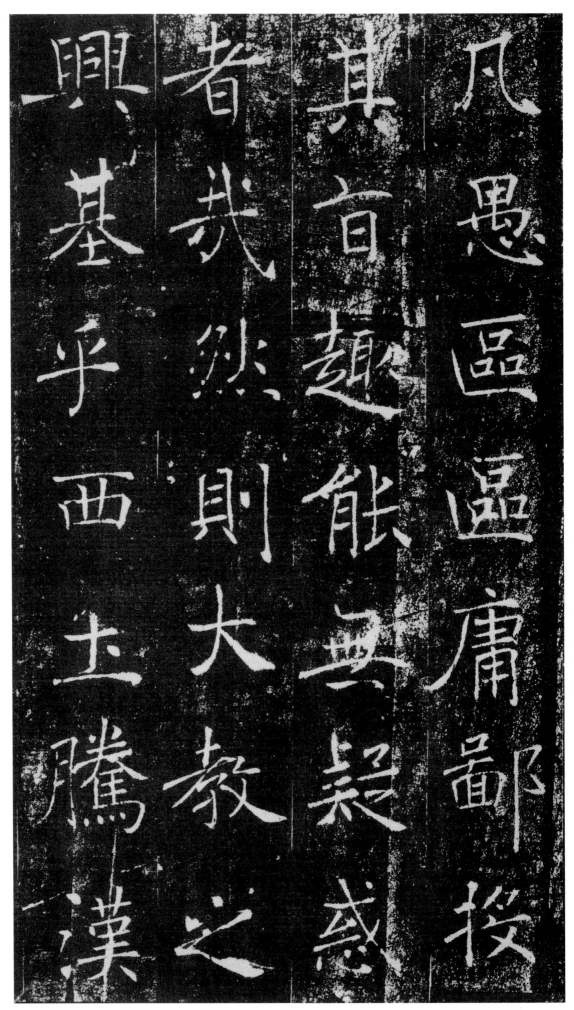

凡愚区区庸鄙，投其旨趣，能无疑惑者哉？然则大教之兴，基乎西土。腾汉

庭而皎梦照東域

而流慈昔者分形

分蹟之時言共馳

而成化當常現常

庭而皎梦，照东域而流慈。昔者分形分迹之时，言未驰而成化；当常现常

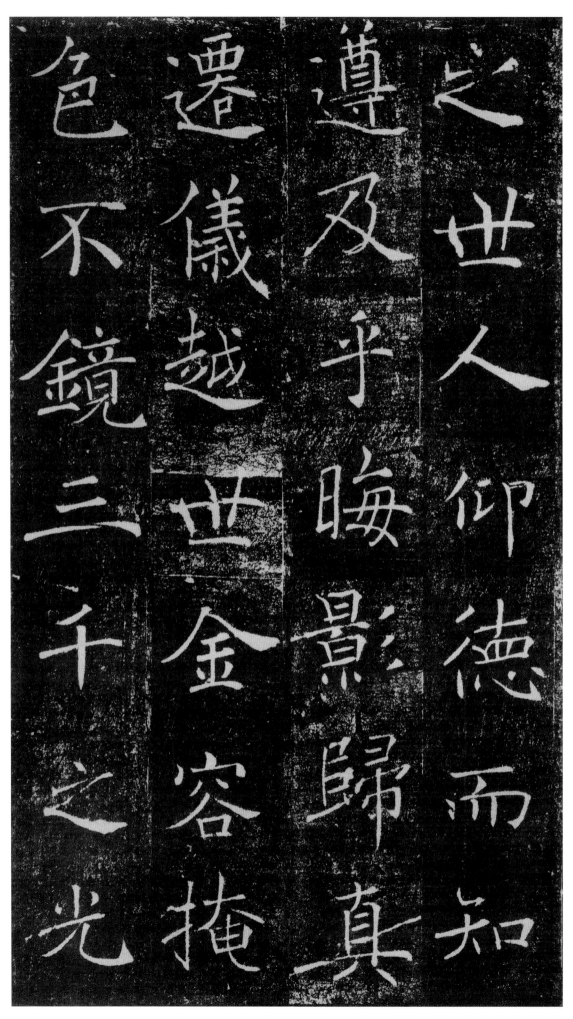

之世，人仰德而知遵。及乎晦影归真，迁仪越世。金容掩色，不镜三千之光；

麗象開圖，空端四八之相。於是微言廣被，拯含類於三途，遺訓遄宣，導群

丽象开图，空端四八之相。于是微言广被，拯含类于三途，遗训遄宣，导群

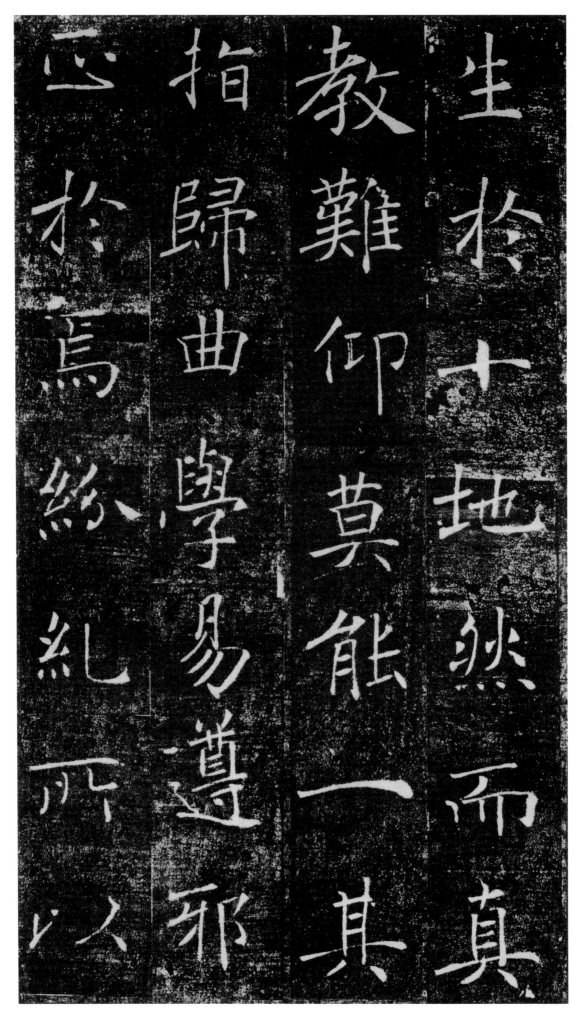

生於十地。然而真教難仰，莫能一其指歸，曲學易遵，邪正於焉紛糾。所以

空有之論，或習俗而是非，大小之乘，乍沿時而隆替。有玄奘法師者，法門之

空有之论，或习俗而是非，大小之乘，乍沿时而隆替。有玄奘法师者，法门之

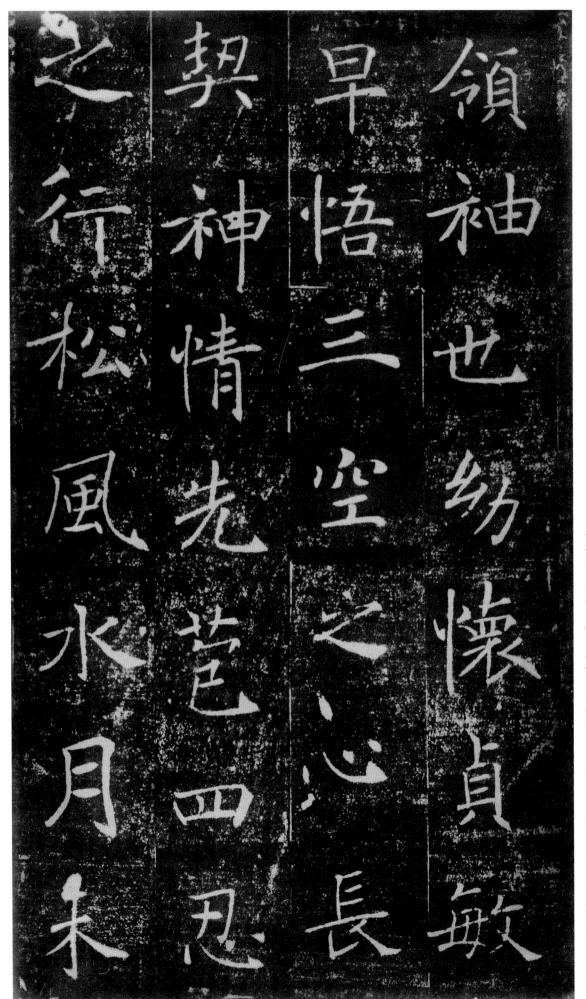

領袖也。幼懷貞敏，早悟三空之心；長契神情，先苞四忍之行。松風水月，未

足比其清華仙露
明珠詎能方其朗
潤故以智通無累
神測未形超六塵

足比其清华；仙露明珠，讵能方其朗润。故以智通无累，神测未形。超六尘

而迴出隻平杳而

無對凝心內境悲

正法之陵遲栖慮

玄門慨深文之訛

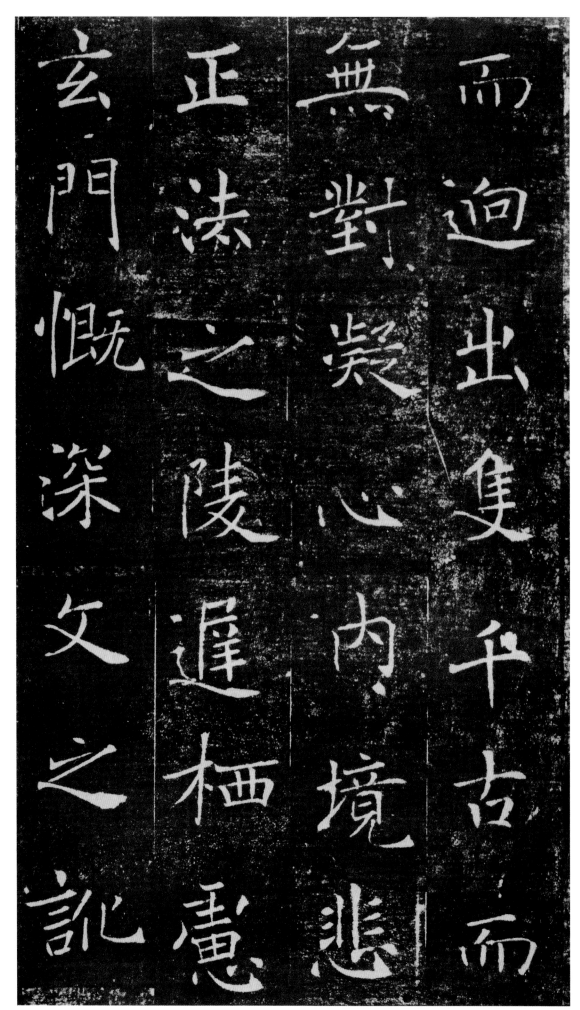

而迥出，只千古而无对。凝心内境，悲正法之陵迟；栖虑玄门，慨深文之讹

謬思欲分條析理

廣彼前聞截偽續

真開茲後學是以

翹心淨土往遊西

謬。思欲分条析理，广彼前闻，截伪续真，开兹后学。是以翘心净土，往游西

域乘危远迈

杖策孤征积

雪晨飞涂间

失地惊砂夕

起空外迷天

万里山

域。乘危远迈，杖策孤征。积雪晨飞，涂间失地；惊砂夕起，空外迷天。万里山

川撥煙霞而進影

百重寒暑蹋霜雨

求深前蹀誠重勞輕西

川，拨烟霞而进影；百重寒暑，蹋霜雨而前踪。诚重劳轻，求深愿达。周游西

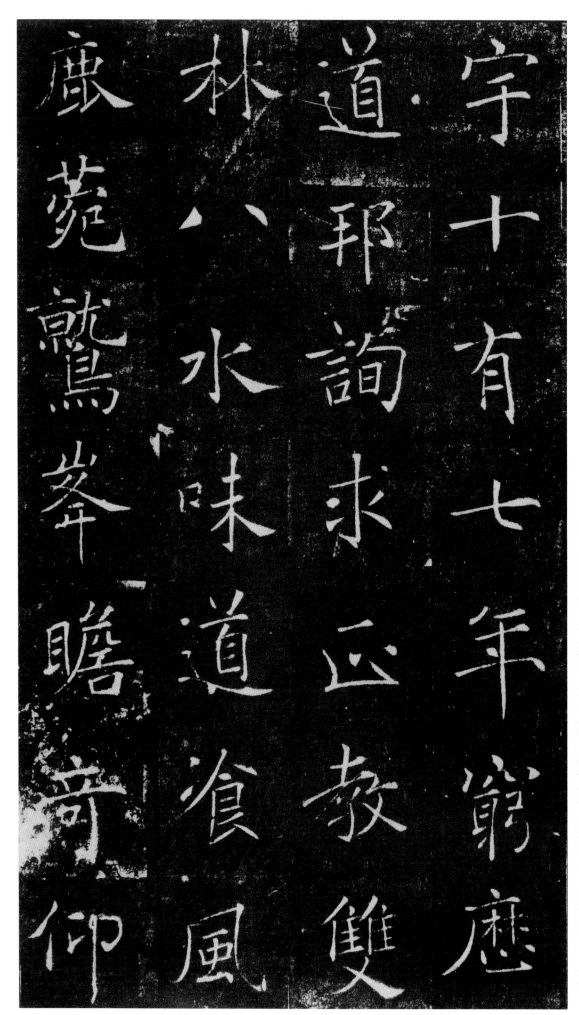

宇，十有七年。穷历道邦，询求正教。双林八水，味道餐风。鹿菀鹫峰，瞻奇仰

異承至言於先聖

受真教於上賢採

贖妙門精窮奧業

一乘五律之道馳

异。承至言于先圣，受真教于上贤。探赜妙门，精穷奥业。一乘五律之道，驰

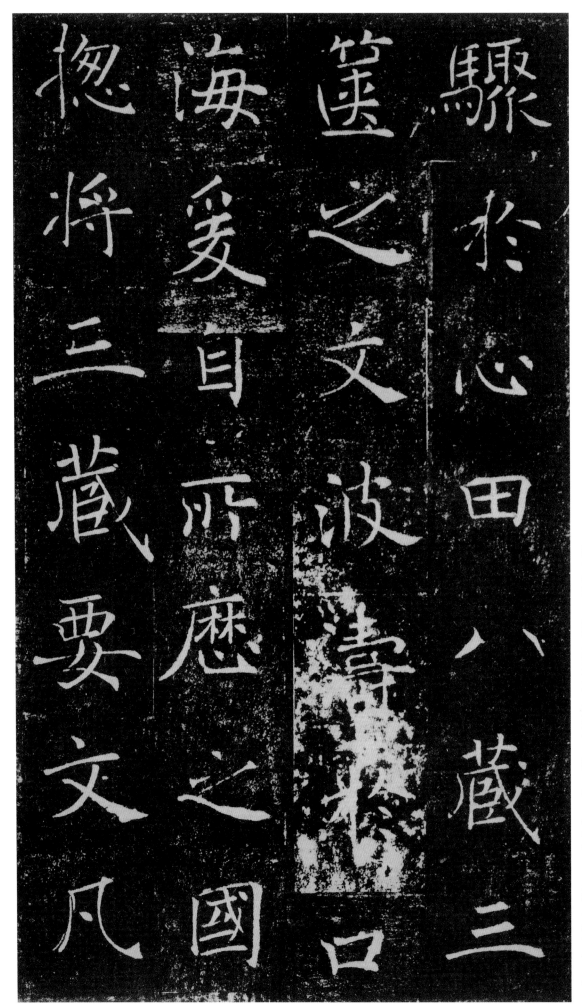

骤于心田，八藏三箧之文，波涛于口海。爰自所历之国，总将三藏要文，凡

六百五十七部，译布中夏，宣扬胜业。引慈云于西极，注法雨于东垂。圣教

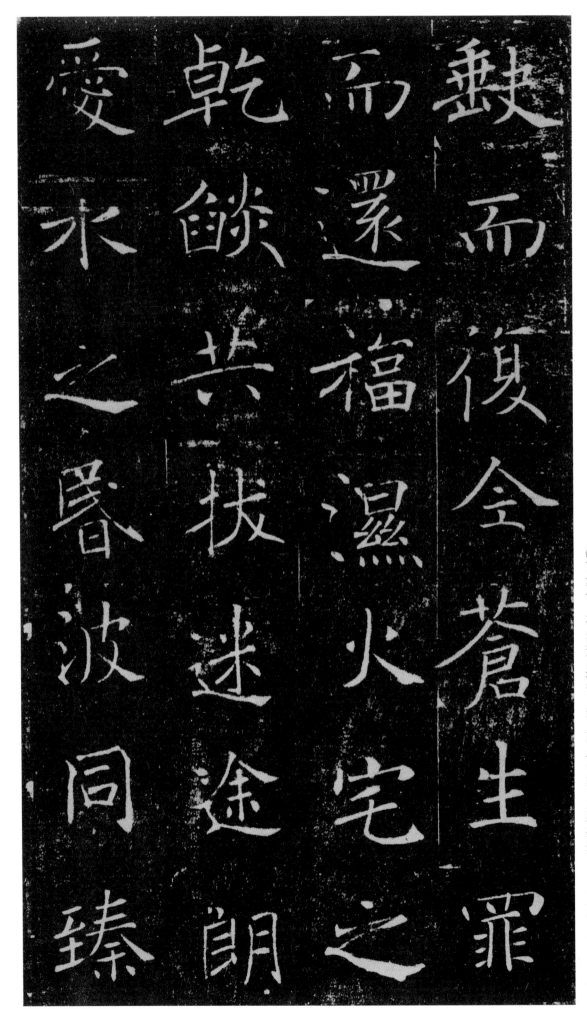

彼岸。是知恶因业坠，善以缘升。升坠之端，惟人所托。譬夫桂生高岭，云露

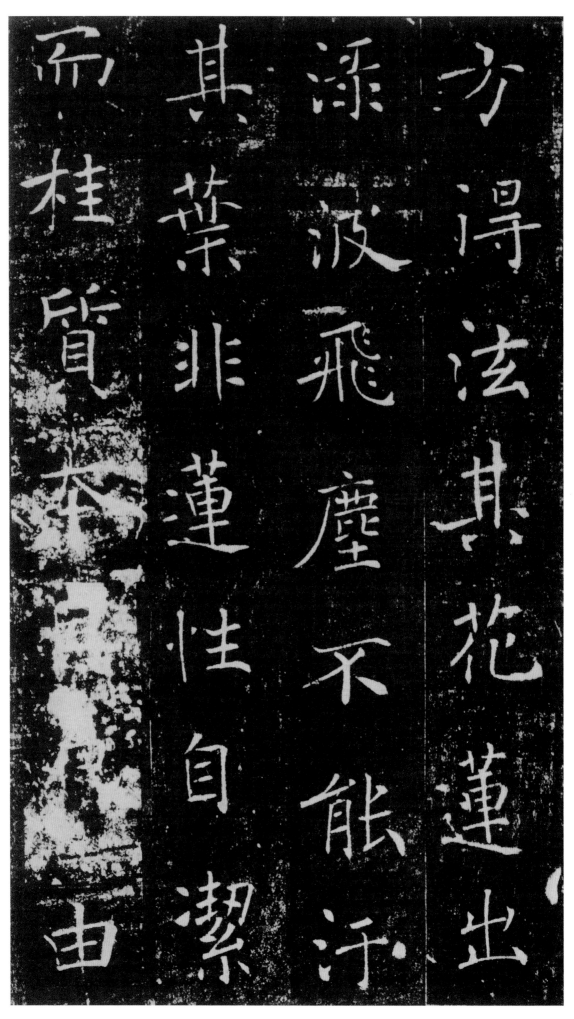

方得泫其花，莲出渌波，飞尘不能污其叶。非莲性自洁而桂质本贞，良由

所附者高，则微物不能累；所凭者净，则浊类不能沾。夫以卉木无知，犹资

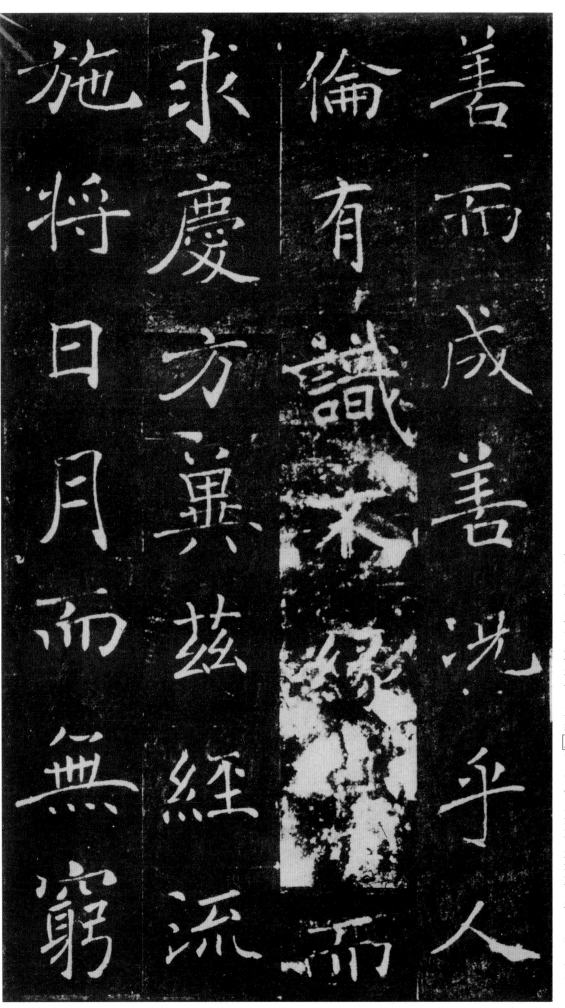

善而成善，况乎人伦有识，不缘<u>庆</u>而求庆。方冀兹经流施，将日月而无穷。

斯福遐敷與乾坤

而永大

永徽四年歲次癸

丑十月己卯朔十

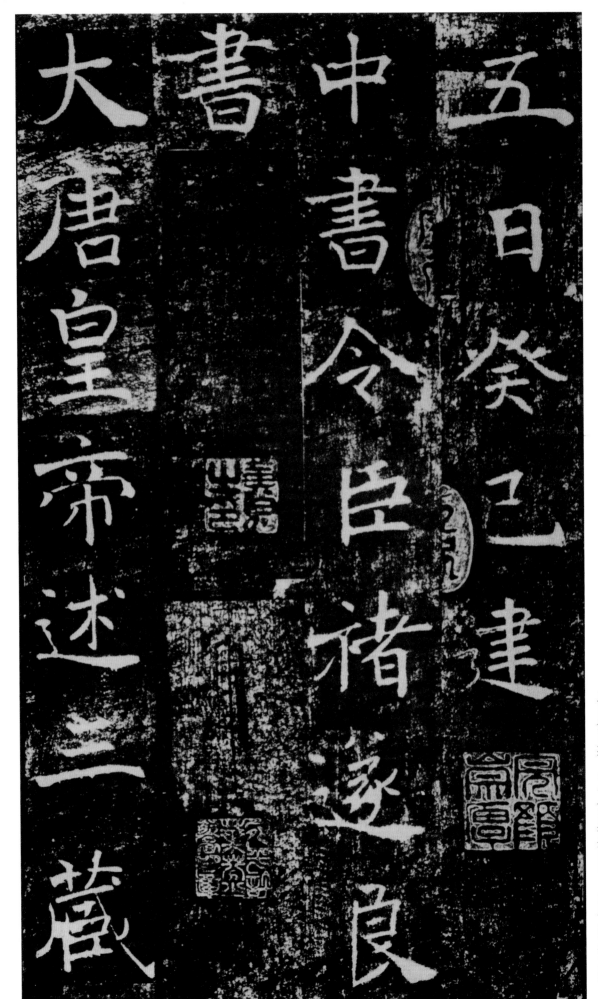

大書中五
唐書令日
皇令臣癸
帝臣褚巳
述褚遂建
三遂良
藏良書

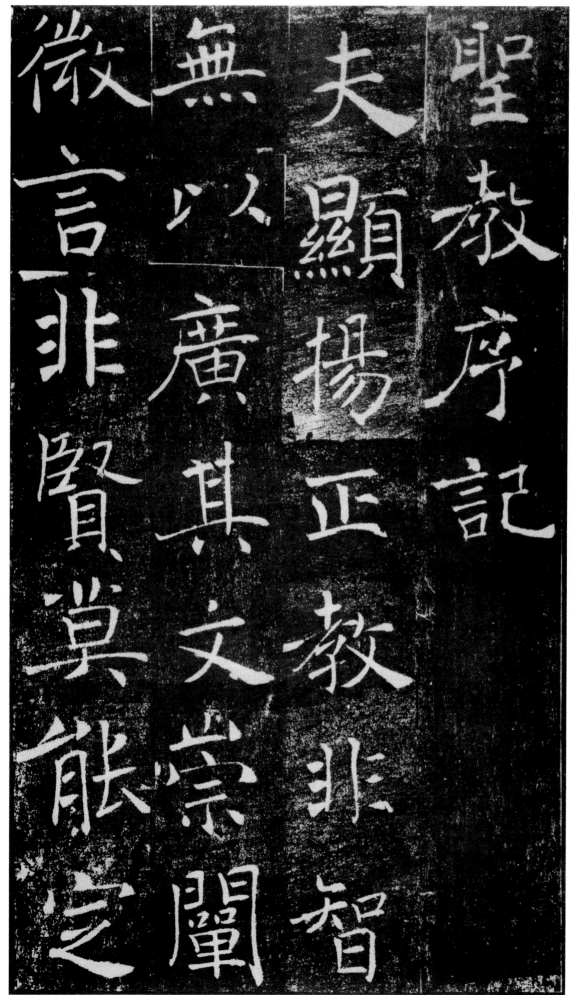

聖教序記

夫顯揚正教非智

無以廣其文崇闡

微言非賢莫能定

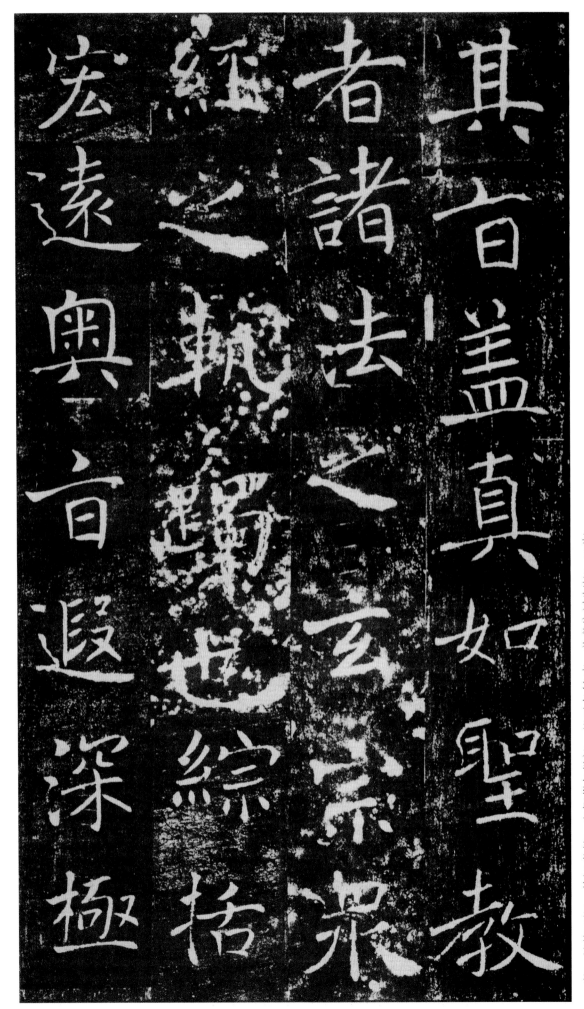

其旨。盖真如圣教者，诸法之玄宗，众经之轨躅也。综括宏远，奥旨遐深。极

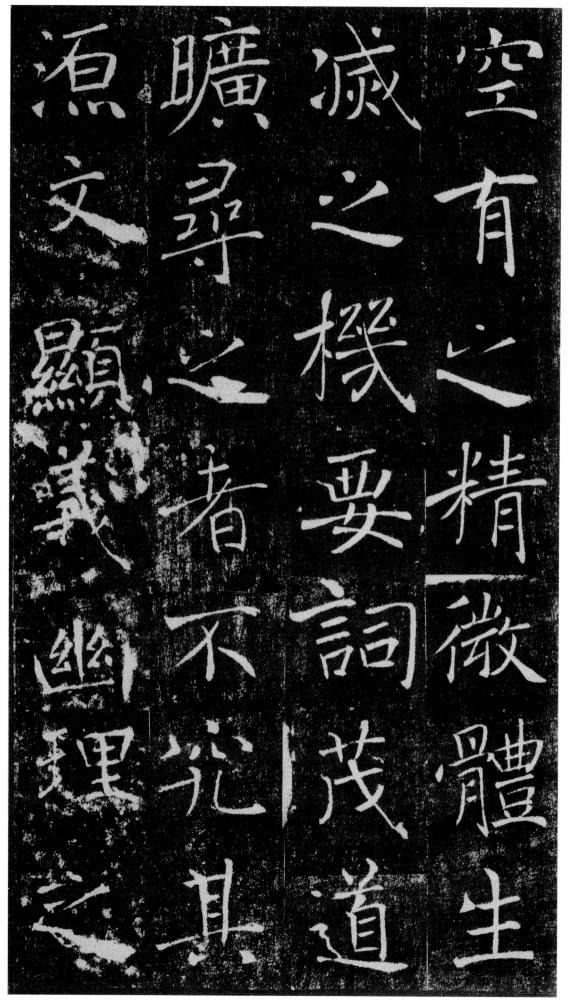

空有之精微，体生灭之机要。词茂道旷，寻之者不究其源；文显义幽，理之

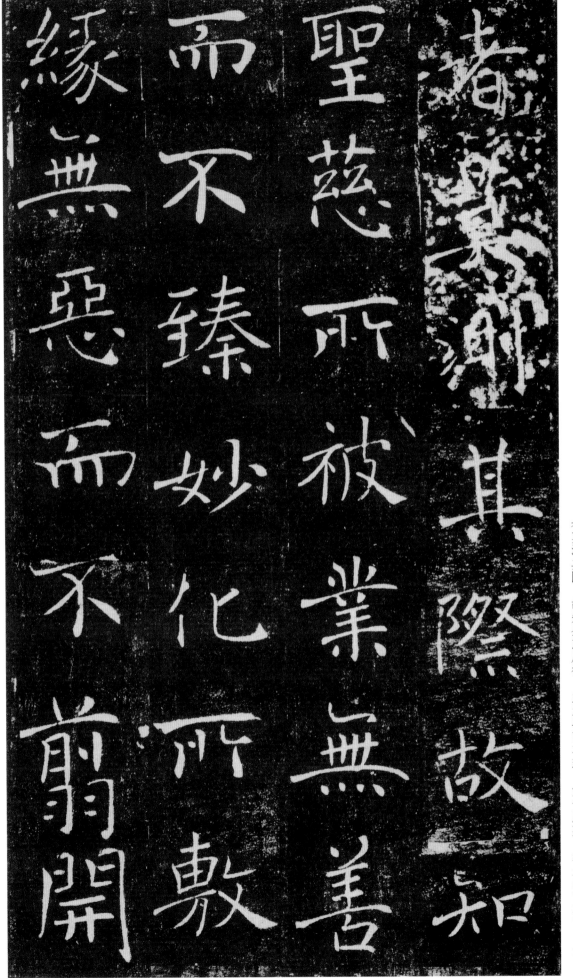

者莫测其际。故知圣慈所被，业无善而不臻；妙化所敷，缘无恶而不剪。开

34

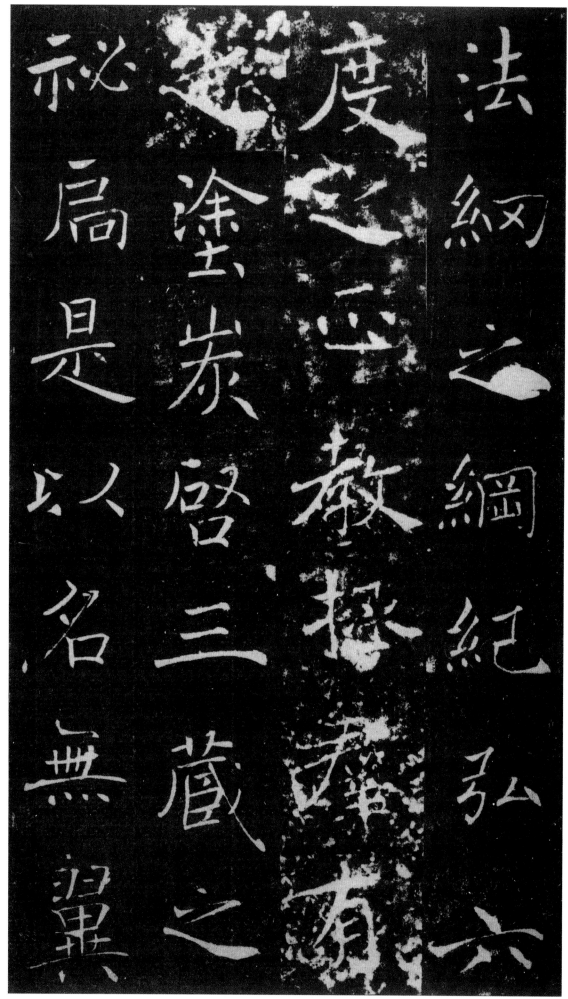

法綱之綱紀弘六
度之正教拯群有
之塗炭啓三藏之
秘扃是以名無翼

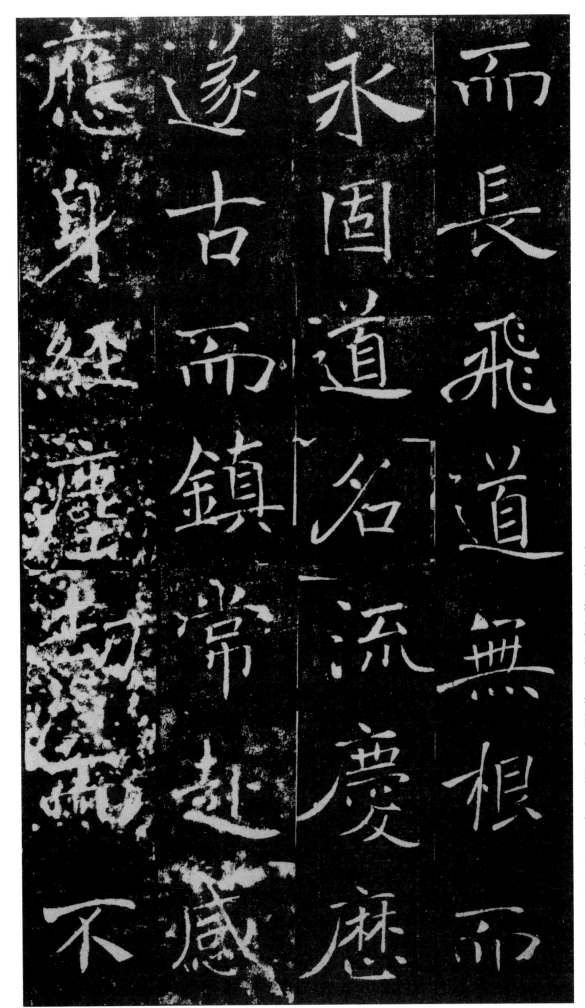

而長飛道無根而

永固道名流慶歷

遂古而鎮常赴感

應身經塵劫而不

而长飞，道无根而永固。道名流庆，历遂古而镇常；赴感应身，经尘劫而不

朽晨鐘夕梵，交二
音於鷲峰，慧日法
流，轉雙輪於鹿菀。排
空寶蓋，接翔雲

朽。晨钟夕梵，交二音于鹫峰，慧日法流，转双轮于鹿菀。排空宝盖，接翔云

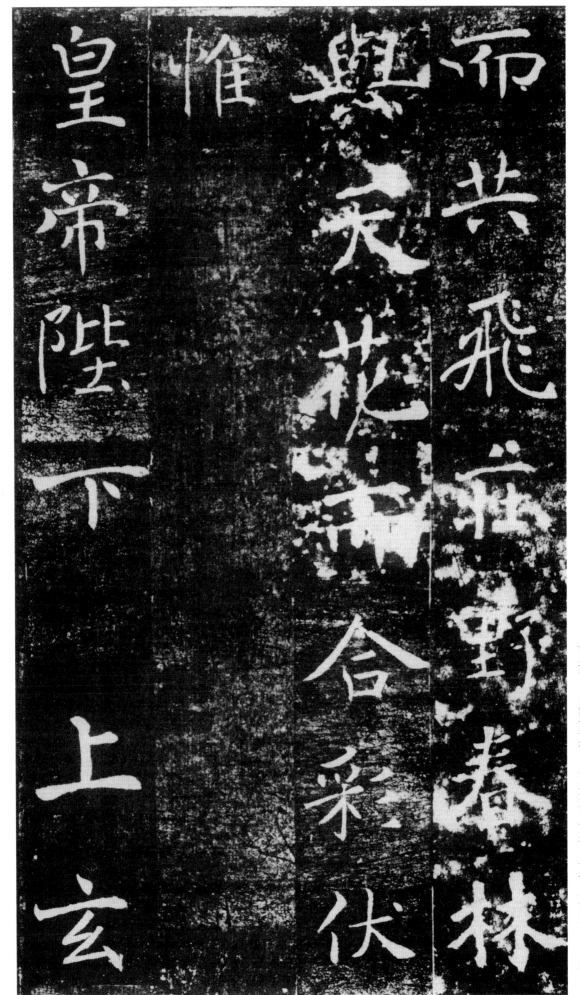

而共飞，庄野春林，与天花而合彩。伏惟皇帝陛下。上玄

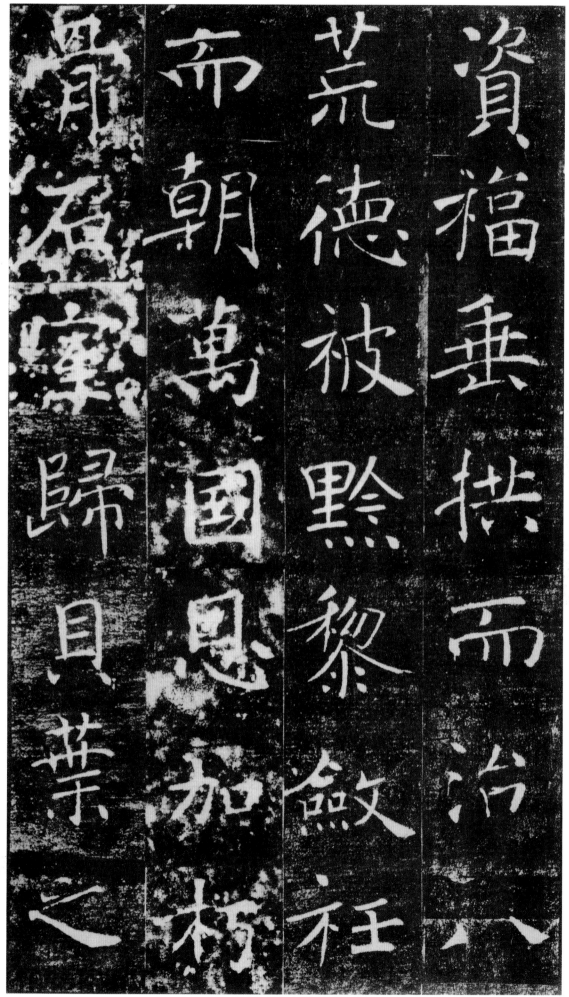

资福，垂拱而治八荒；德被黔黎，敛衽而朝万国。恩加朽骨，石室归贝叶之

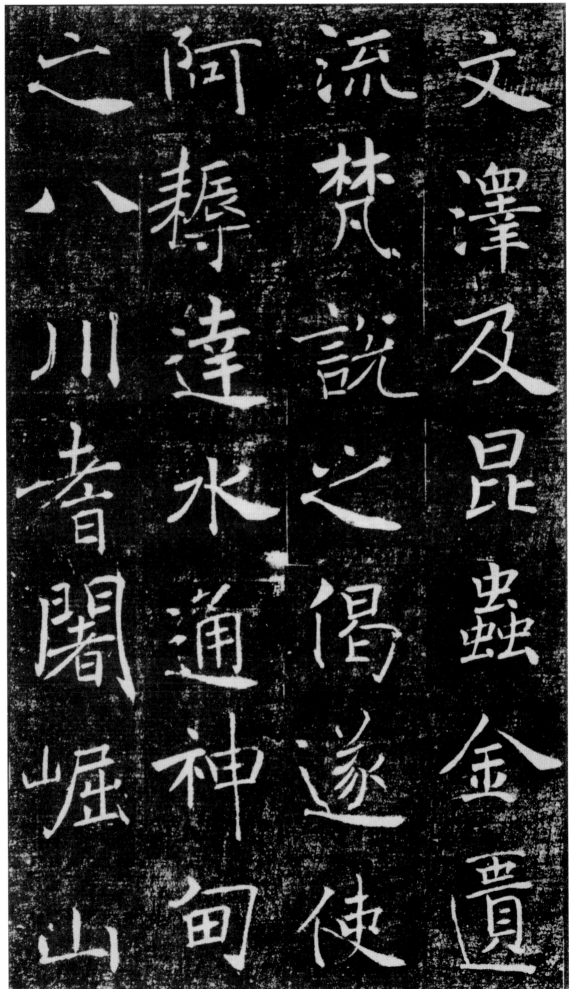

文澤及昆蟲金匱
流梵説之偈遂使
阿耨達水通神甸
之八川耆闍崛山

文：，泽其昆虫，金匮流梵说之偈。遂使阿耨达水，通神甸之八川；耆阇崛山，

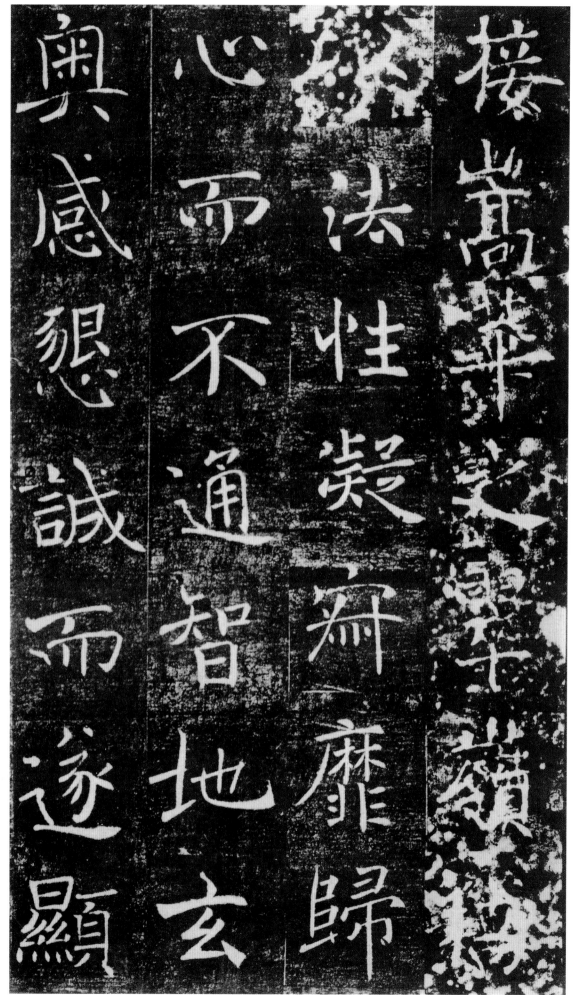

接嵩华之翠岭。窃以法性凝寂，靡归心而不通；智地玄奥，感恩诚而遂显。

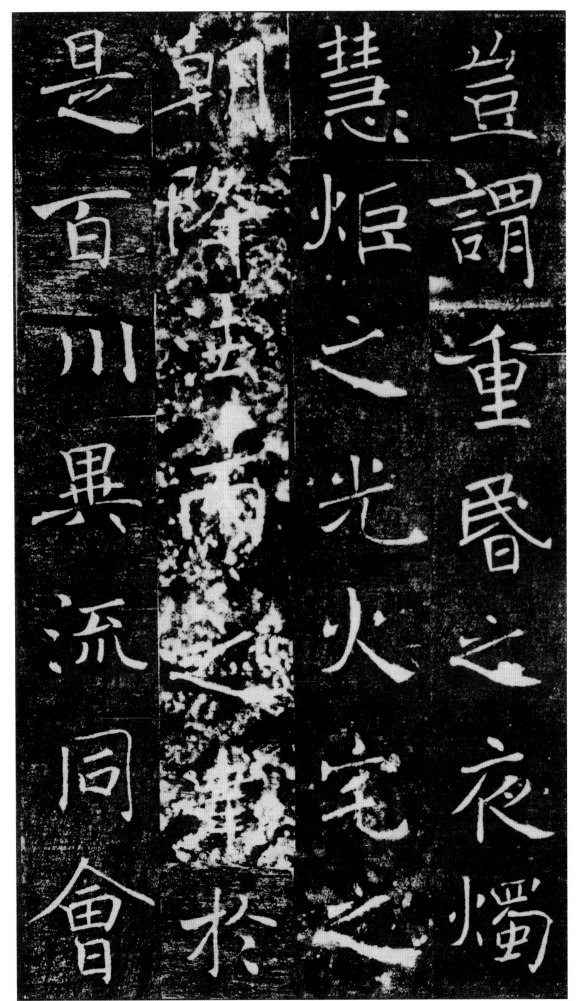

岂谓重昏之夜，烛慧炬之光；火宅之朝，降法雨之泽。于是百川异流，同会

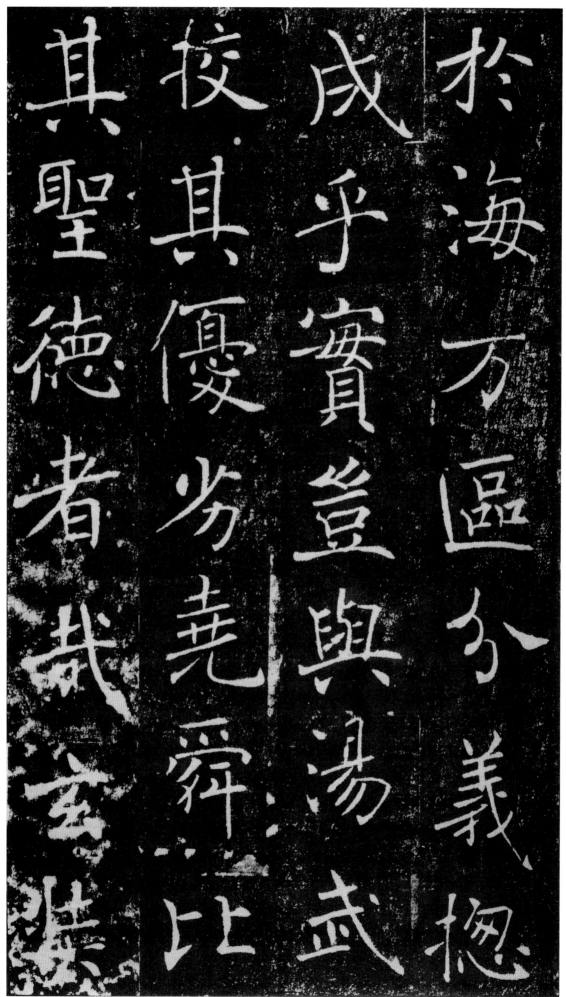

于海：万区分义，总成乎实。岂与汤武校其优劣，尧舜比其圣德者哉？玄奘

于海万区分义揔
成乎实岂与汤武
校其优劣尧舜比
其圣德者哉玄奘

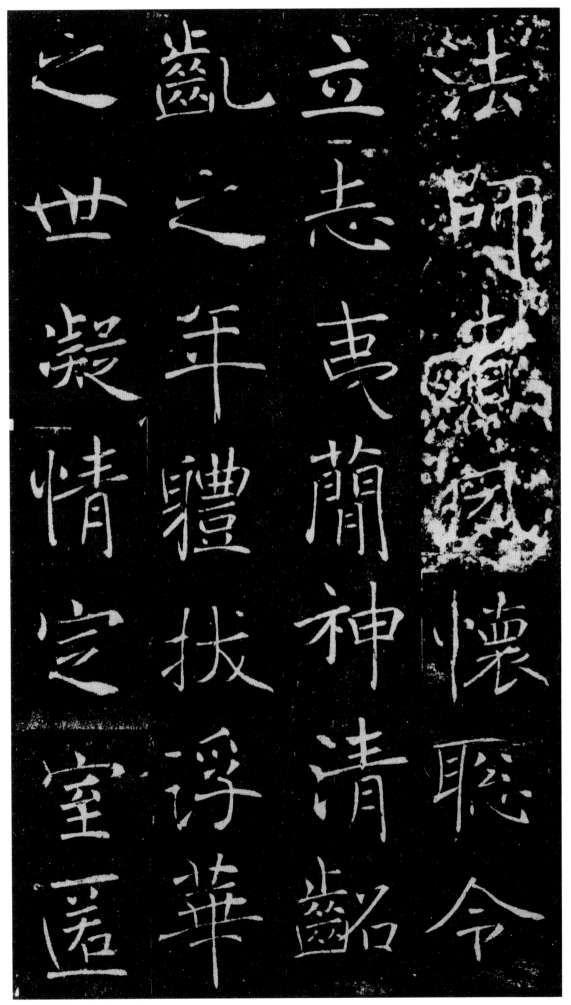

法师者，夙怀聪令，立志夷简。神清龆龀之年，体拔浮华之世。凝情定室，匡

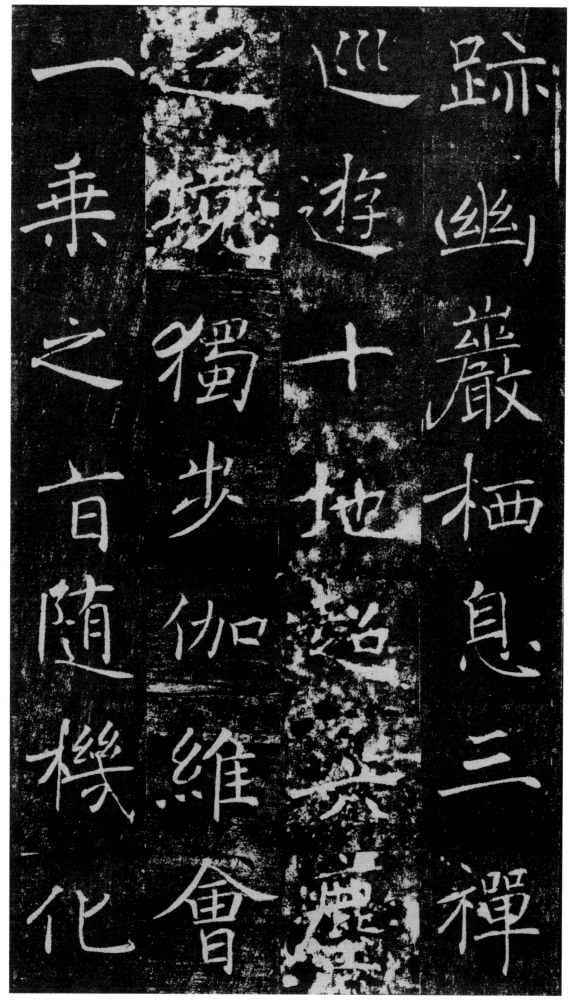

跡幽巖栖息三禪

巡遊十地超娑塵

一蟻獨步伽維會

乘之旨隨機化

迹幽岩。栖息三禅，巡游十地。超六尘之境，独步伽维，会一乘之旨，随机化

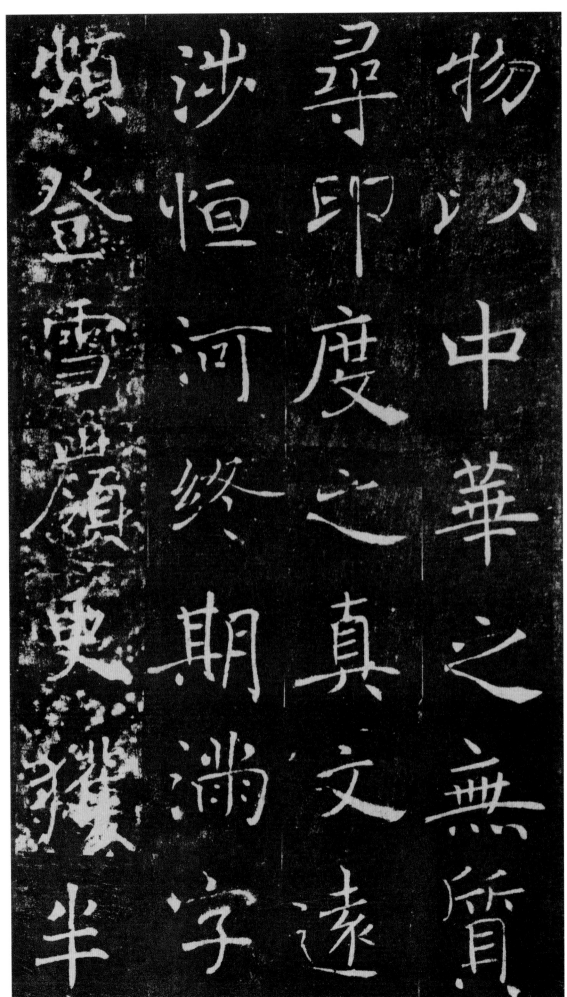

物。以中华之无质，寻印度之真文。远涉恒河，终期满字；频登雪岭，更获半

46

珠問道往還十有

七載備通釋典利

物為心以貞觀十

九年二月六日奉

勅於弘福寺翻譯

聖教要文凡六百

五十七部引大海

之法流洗塵勞而

不竭傳智燈之長
竭燈智
曖幽暗而恒明自
非久植勝緣何以
顯揚斯旨所謂

不竭，传智灯之长焰，皎幽暗而恒明。自非久植胜缘，何以显扬斯旨。所谓

法相常住，齊三光之明；我皇福臻，同二儀之固。伏見

御製眾經論序

古騰今理舍金石

之聲文抱風雲

潤治輒以輕塵足

序照

嶽隊露添流略舉

大綱以人為斯記

皇帝在春宮曰製

此文

岳，坠露添流。略举大纲，以为斯记。皇帝在春宫日制此文。

52

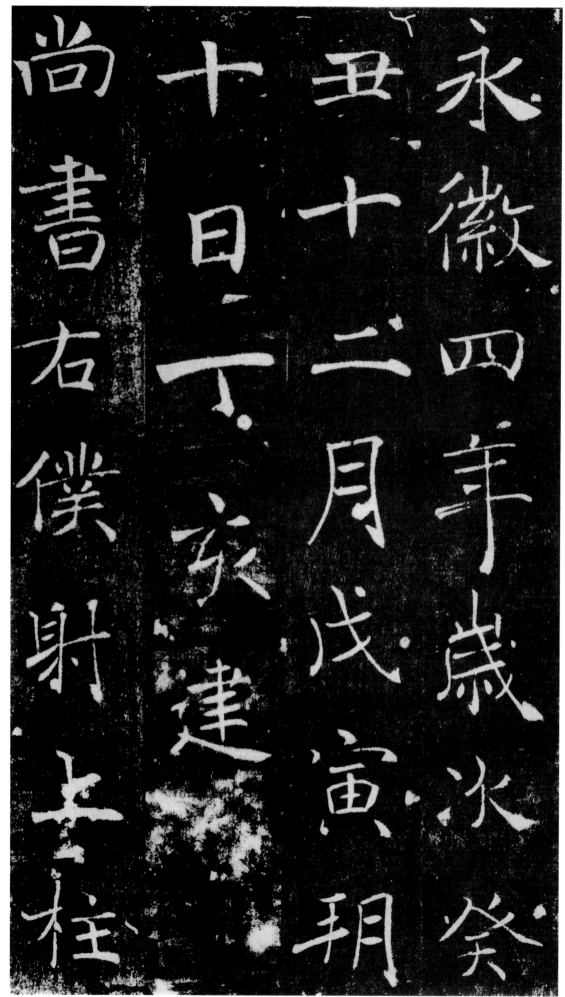

永徽四年歲次癸
丑十二月戊寅朔
十日丁亥建
尚書右僕射上柱

永徽四年，岁次癸丑十二月戊寅朔十日丁亥建。

尚书仆射上柱

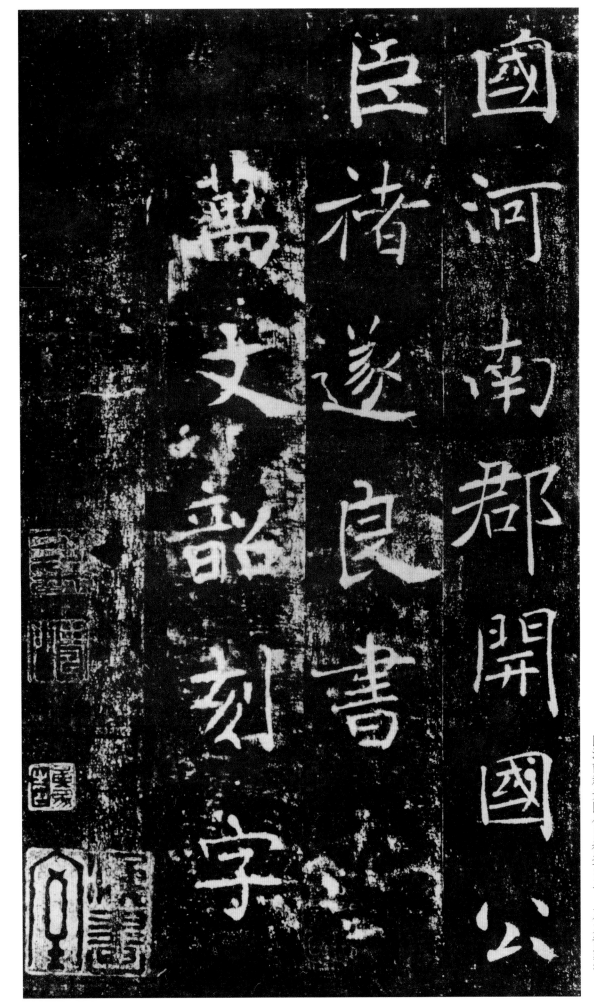

国河南郡開國公

臣褚遂良書

萬文韶刻字

国河南郡开国公臣褚遂良书。万文韶刻字。